御刻三希堂石渠寶笈法帖 第三十一冊

明董其昌書

三希堂法帖

董其昌·傳贊（上）

三希堂法帖

董其昌·傳贊（上）

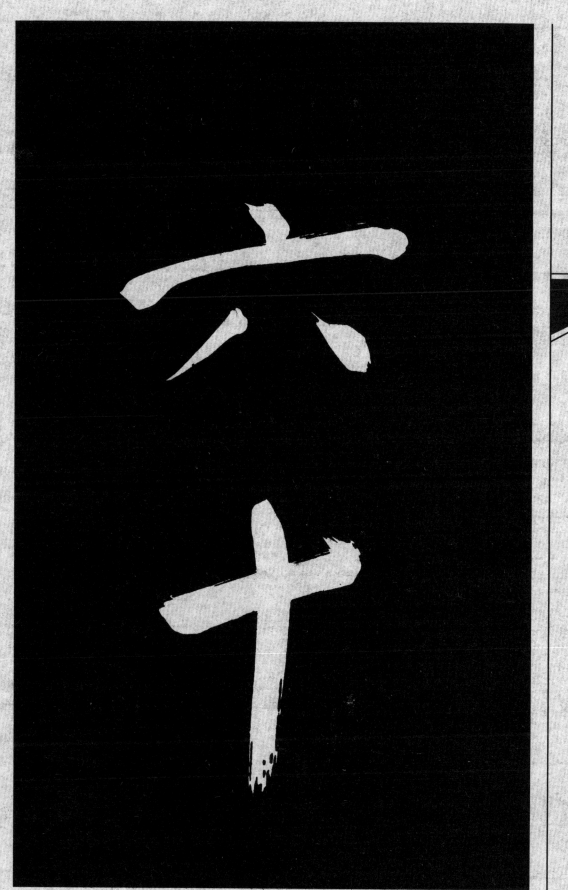

三希堂法帖
三希堂法帖

董其昌·传赞（上）

董其昌·传赞（上）

三三二七

三三二八

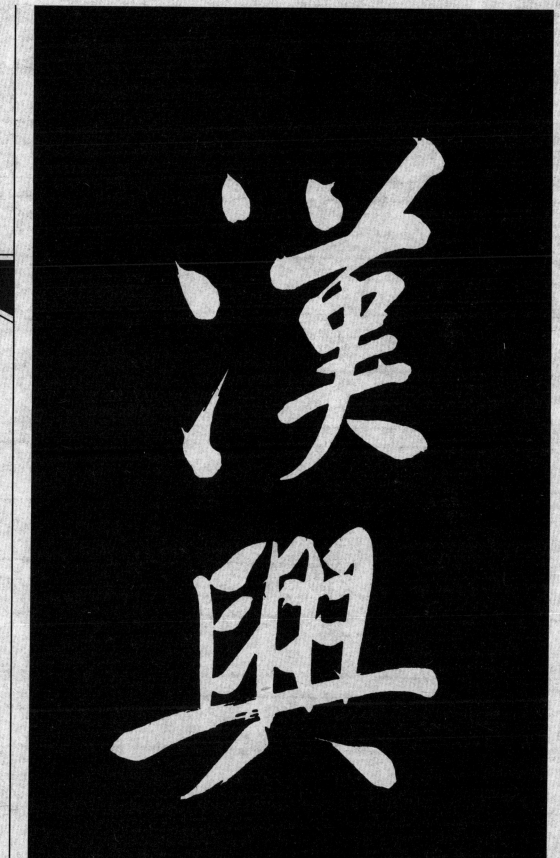

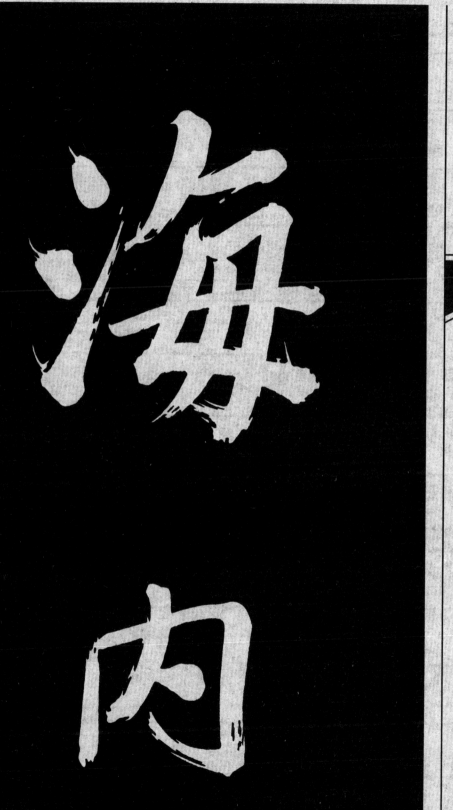

三希堂法帖

三希堂法帖

董其昌·传赞（上）

董其昌·传赞（上）

三二九

三二〇

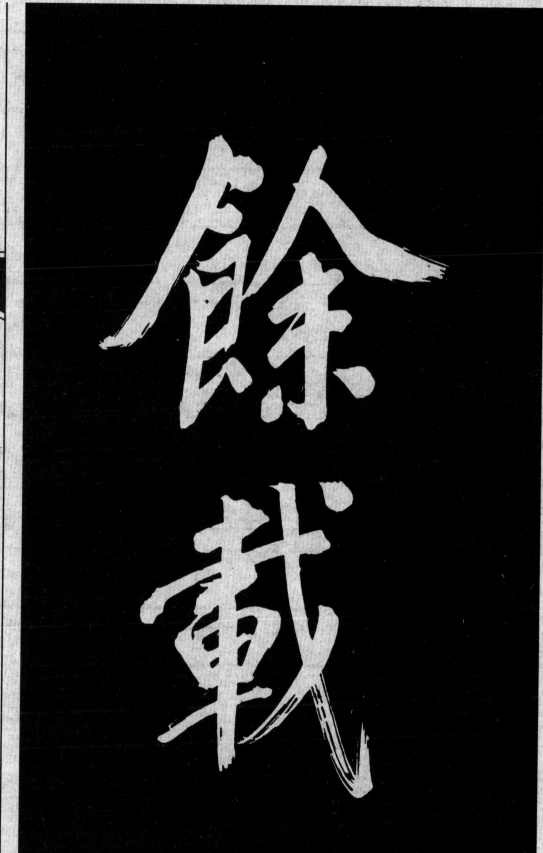

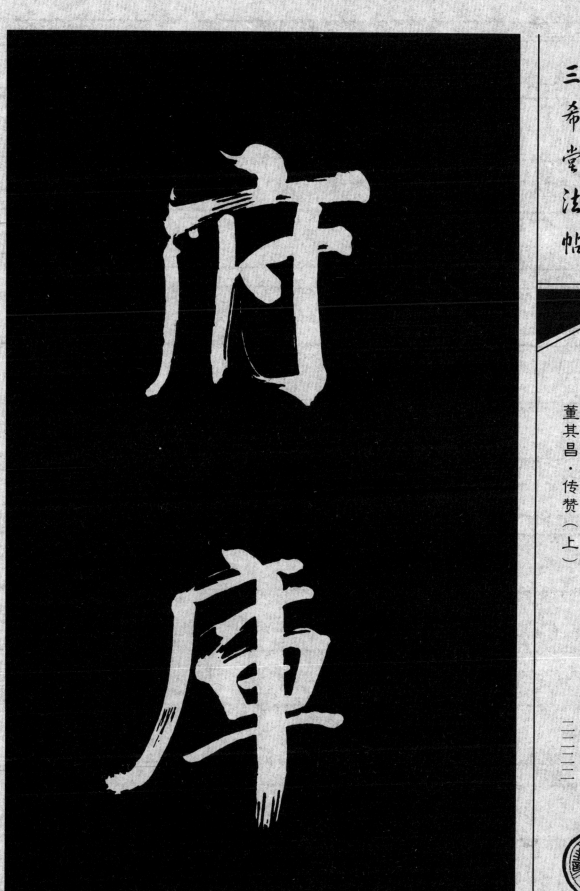

三希堂法帖

三希堂法帖

董其昌·传赞（上）

董其昌·传赞（上）

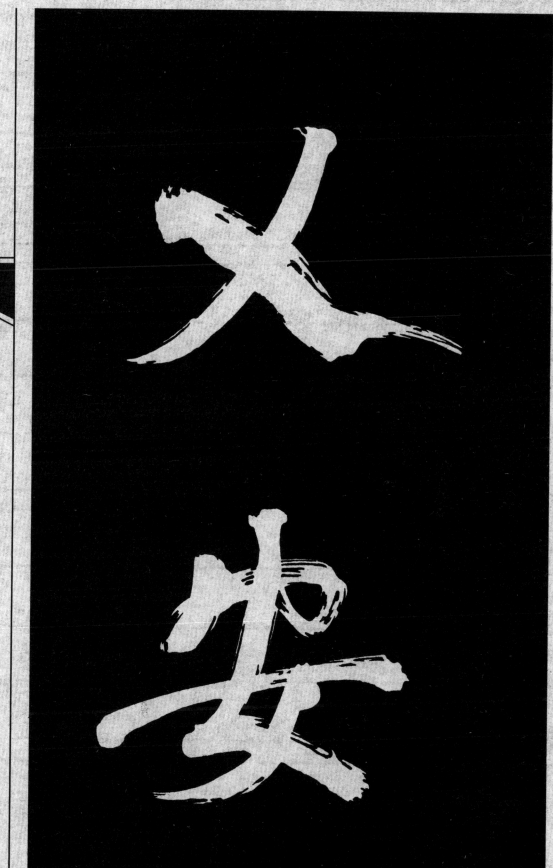

三希堂法帖

三希堂法帖

董其昌·传赞（上）

董其昌·传赞（上）

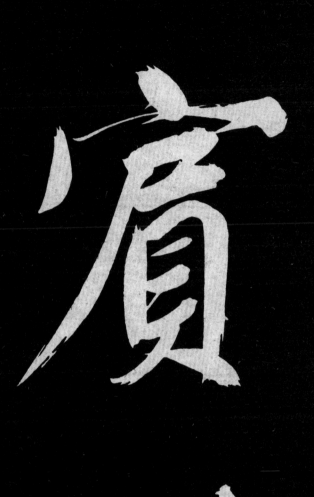

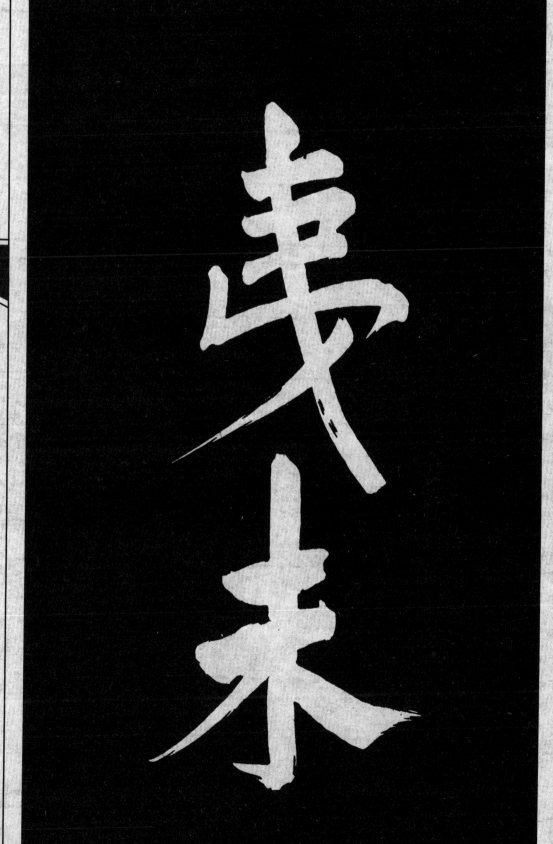

三希堂法帖

三希堂法帖

董其昌·传赞（上）

董其昌·传赞（上）

三二二五

三二二六

三希堂法帖

三希堂法帖

董其昌·传赞（上）

董其昌·传赞（上）

三希堂法帖

董其昌・传赞（上）

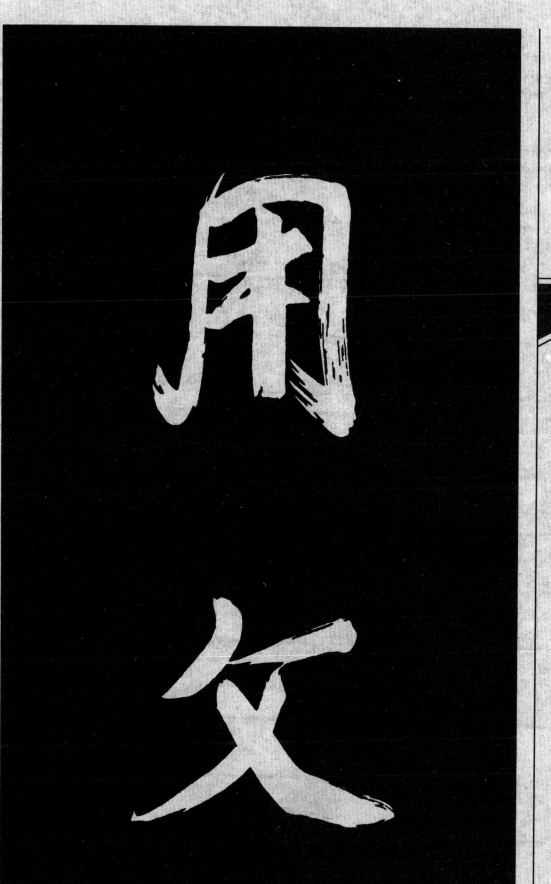

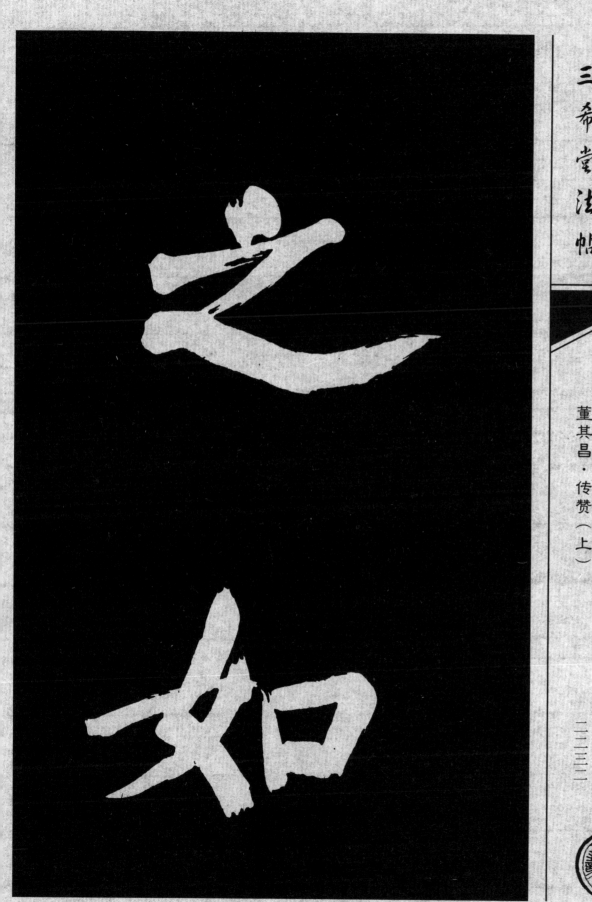

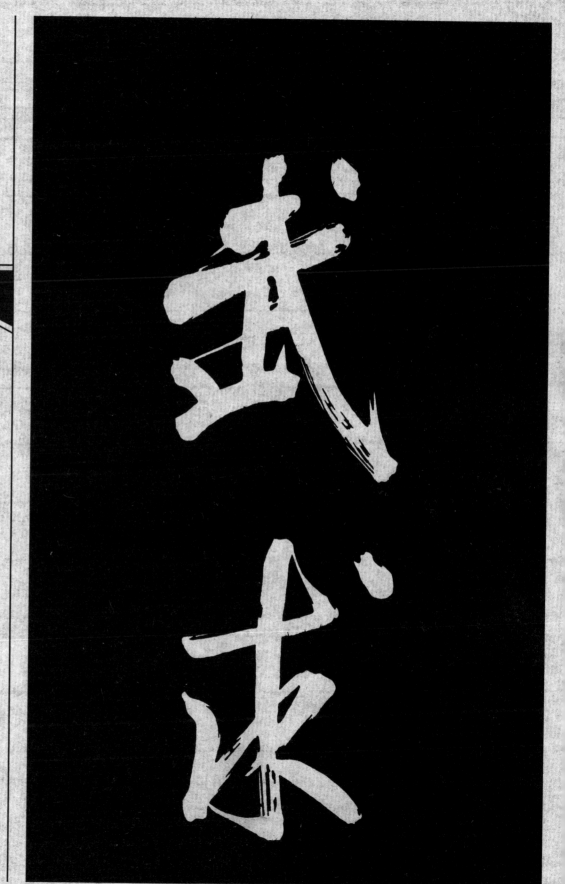

三希堂法帖

三希堂法帖

董其昌·传赞（上）

董其昌·传赞（上）

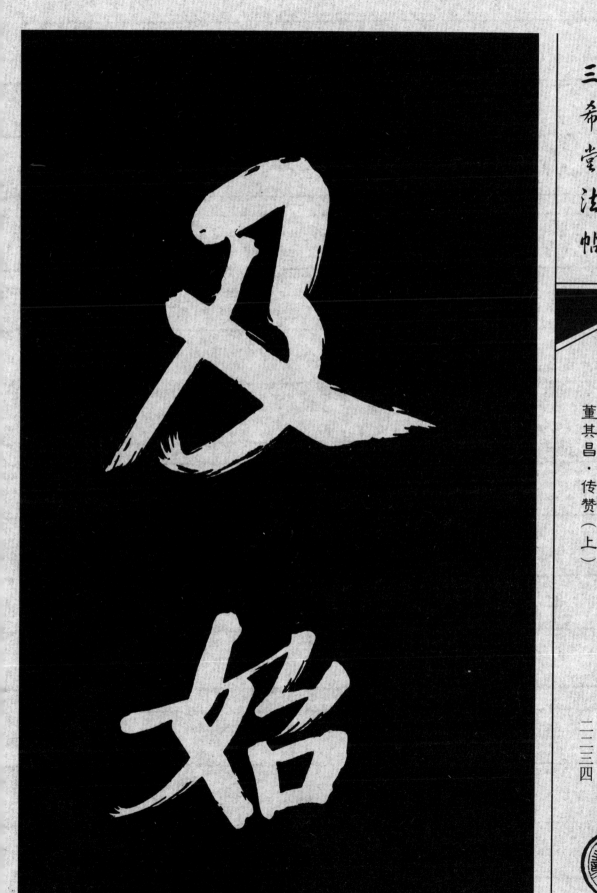
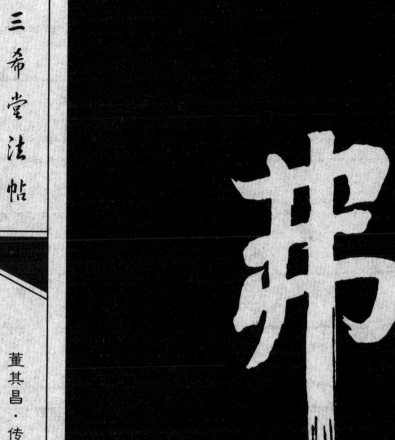

三希堂法帖
三希堂法帖

董其昌·传赞（上）
董其昌·传赞（上）

二三三三
二三三四

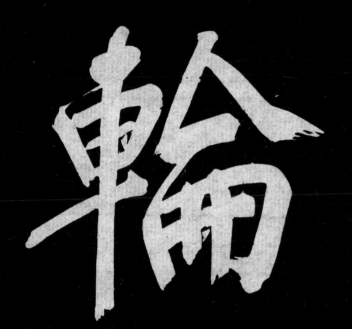

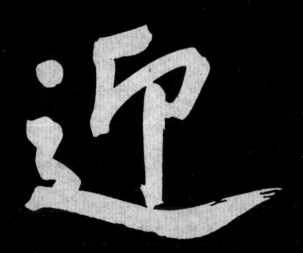

三希堂法帖 董其昌・传赞(上) 二二三五

三希堂法帖 董其昌・传赞(上) 二二三六

三希堂法帖

董其昌·传赞（上）

二三三七

三希堂法帖

董其昌·传赞（上）

二三三八

三希堂法帖

三希堂法帖

董其昌·传赞（上）

董其昌·传赞（上）

二三三九

二三四〇

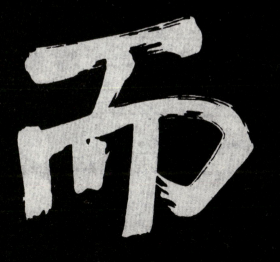

三希堂法帖

三希堂法帖

董其昌·传赞（上）

董其昌·传赞（上）

三二四一

三二四二

三希堂法帖

三希堂法帖

董其昌·传赞(上)

董其昌·传赞(上)

三二四三

三二四四

三希堂法帖

三希堂法帖

董其昌·传赞（上）

董其昌·传赞（上）

三二四五

三二四六

三希堂法帖

三希堂法帖

董其昌·传赞（上）

董其昌·传赞（上）

三三四七

三三四八

三希堂法帖

董其昌·传赞（上）

三二四九

三希堂法帖

董其昌·传赞（上）

三二五〇

於賈　羊擢

三希堂法帖　董其昌·传赞（上）

三希堂法帖　董其昌·传赞（上）

三希堂法帖

三希堂法帖

董其昌·传赞（上）

董其昌·传赞（上）

二三五三

二三五四

三希堂法帖

三希堂法帖

董其昌・传赞（上）

董其昌・传赞（上）

二二五五

二二五六

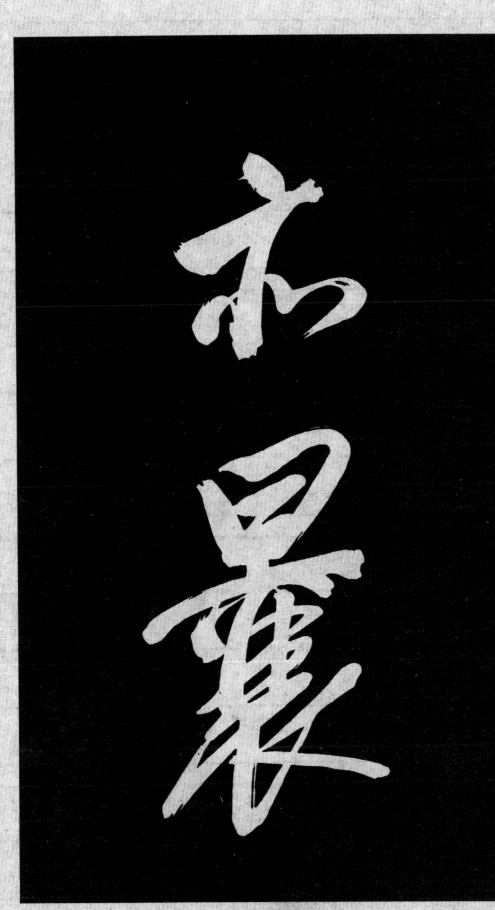

三希堂法帖
三希堂法帖

董其昌 · 传赞（上）
董其昌 · 传赞（上）

三二五七
三二五八

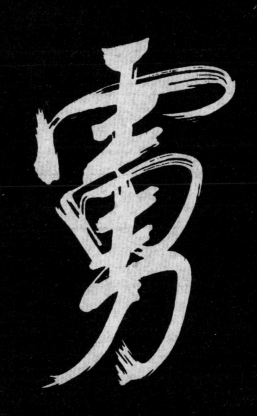

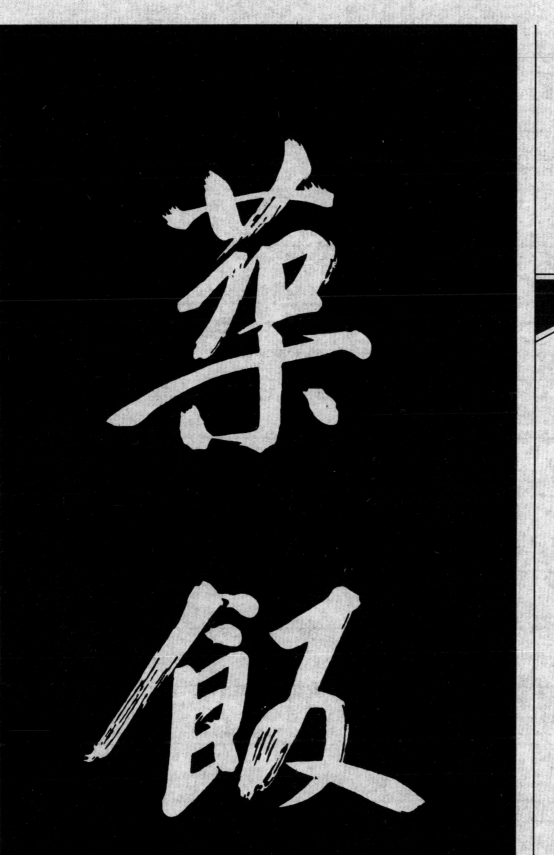

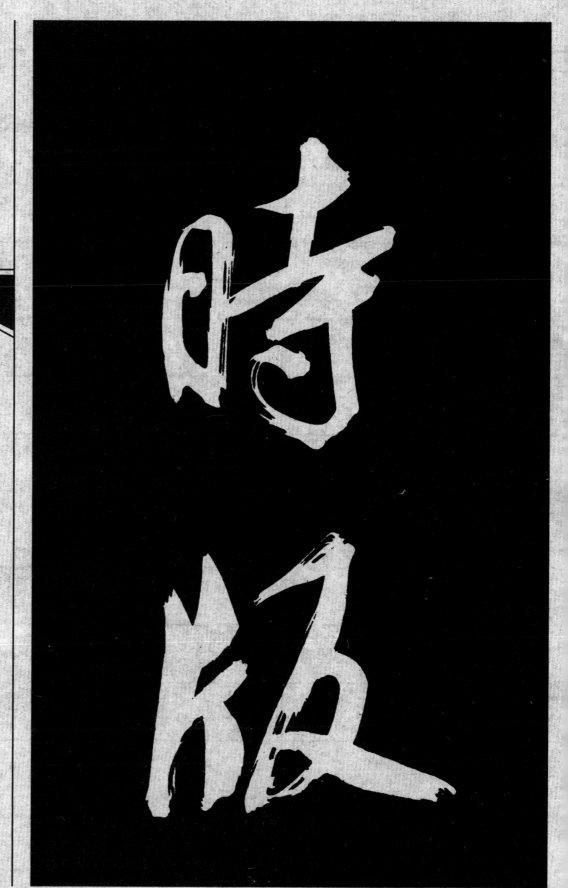

三希堂法帖

三希堂法帖

董其昌·傳贊（上）

董其昌·傳贊（上）

二三五九

二三六〇

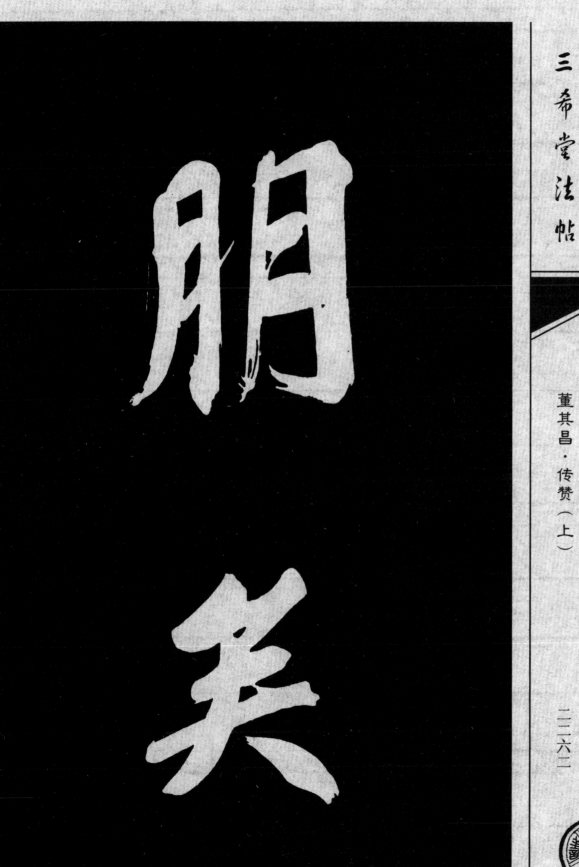

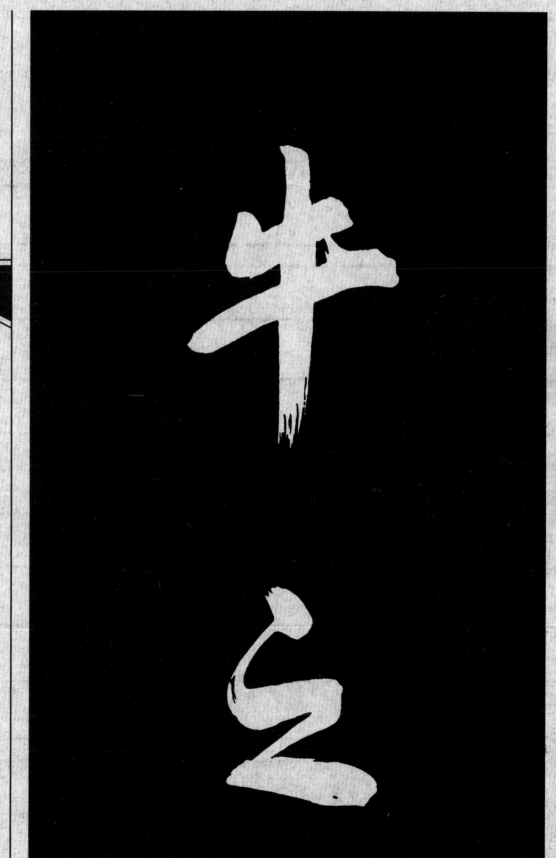

三希堂法帖

三希堂法帖

董其昌·传赞（上）

董其昌·传赞（上）

二三六一

二三六二

三希堂法帖

三希堂法帖

董其昌·传赞（上）

董其昌·传赞（上）

二三六三

二三六四

三希堂法帖

董其昌·传赞（上）

二三六五

三希堂法帖

董其昌·传赞（上）

二三六六

三希堂法帖

三希堂法帖

董其昌·传赞(上)

董其昌·传赞(上)

二三六七

二三六八

則公

儒雅

三希堂法帖

三希堂法帖

董其昌·传赞（上）

董其昌·传赞（上）

二三六九

二三七〇

三希堂法帖

三希堂法帖

董其昌·传赞（上）

董其昌·传赞（上）

三二七一

三二七二

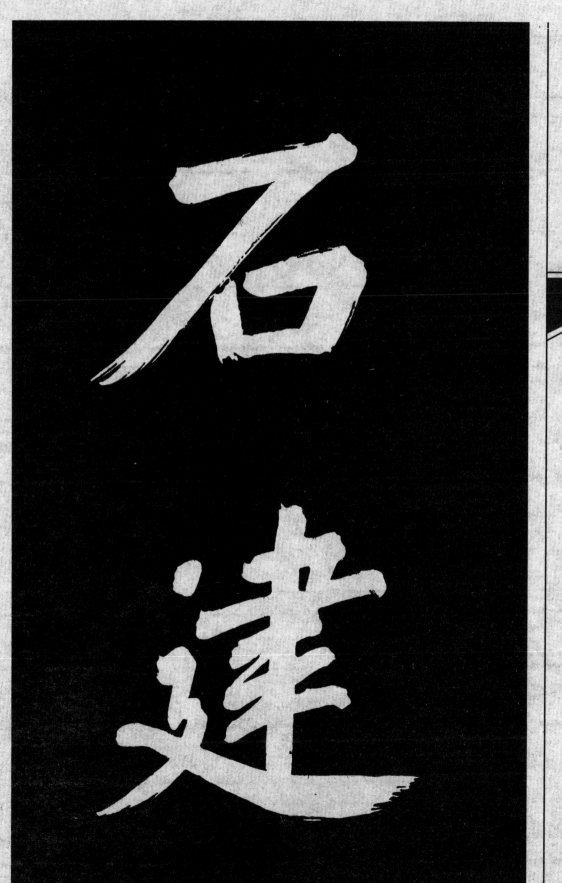

三希堂法帖

三希堂法帖

董其昌·传赞（上）

董其昌·传赞（上）

三二七三

三二七四

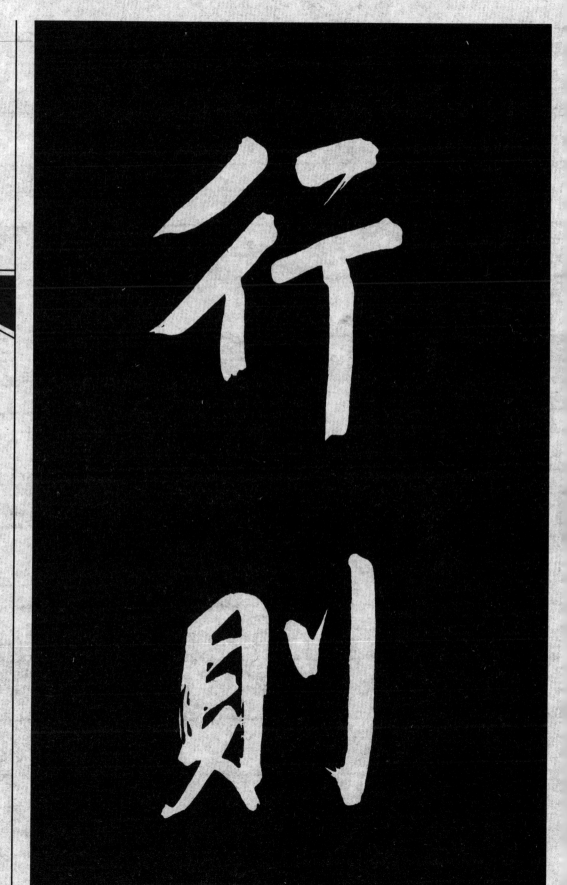

質直　石慶

三希堂法帖
三希堂法帖

董其昌・传赞（上）
董其昌・传赞（上）

三二七五
三二七六

三希堂法帖

三希堂法帖

董其昌·传赞（上）

董其昌·传赞（上）

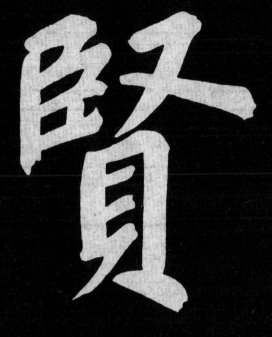

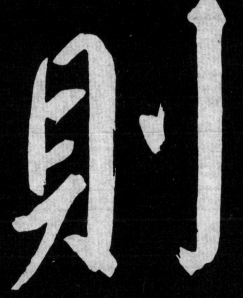

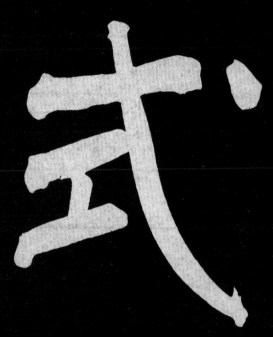

三希堂法帖

三希堂法帖

董其昌·传赞（上）

董其昌·传赞（上）

三二七九

三二八〇

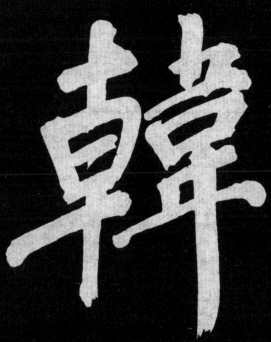

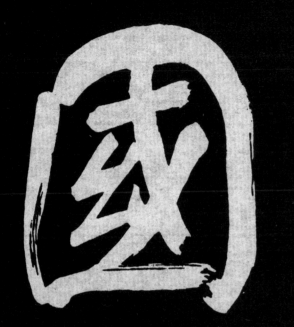

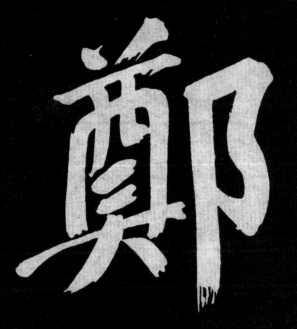

三希堂法帖

董其昌·傳贊（上）

三希堂法帖

董其昌·傳贊（上）

韓安國鄭

定 今 當 時

三希堂法帖

三希堂法帖

董其昌·傳贊（上）

董其昌·傳贊（上）

二三八三

二三八四

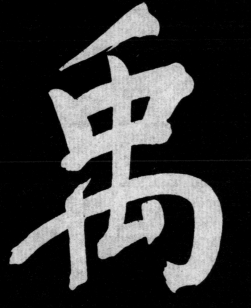

三希堂法帖

三希堂法帖

董其昌·传赞（上）

董其昌·传赞（上）

二三八五

二三八六

三希堂法帖

三希堂法帖

董其昌·传赞(上)

董其昌·传赞(上)

二三八七

二三八八

三希堂法帖

董其昌·传赞（上）

二三八九

三希堂法帖

董其昌·传赞（上）

二三九○

楷 如
則 滑

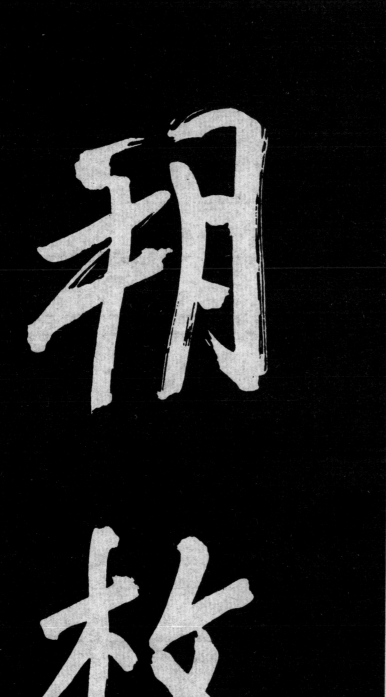

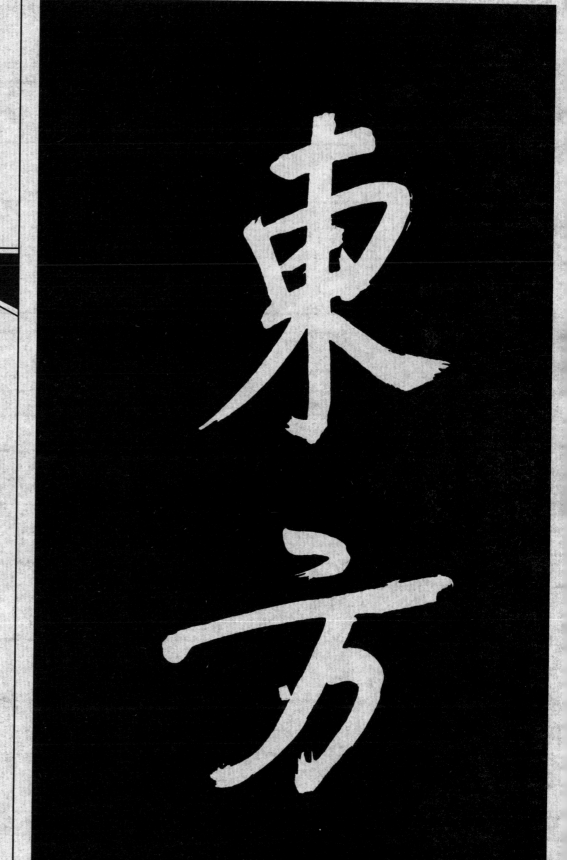

三希堂法帖

三希堂法帖

董其昌·传赞（上）

董其昌·传赞（上）

二二九三

二二九四

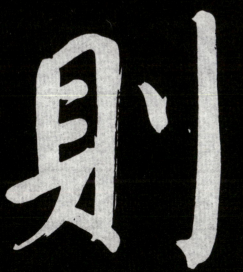

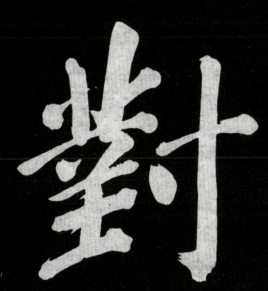

三希堂法帖

董其昌·传赞（上）

三希堂法帖

董其昌·传赞（上）

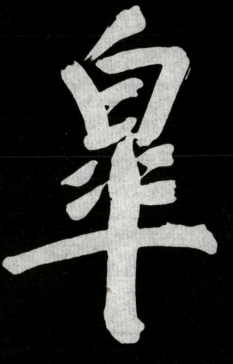

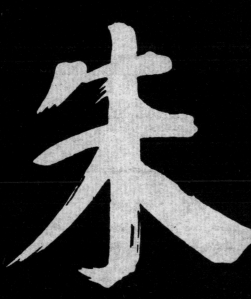

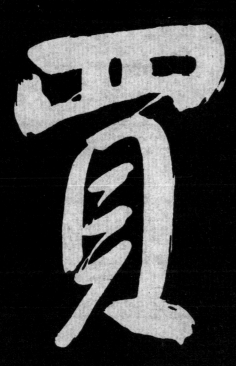

三希堂法帖

三希堂法帖

董其昌·传赞（上）

董其昌·传赞（上）

二三九七

二三九八

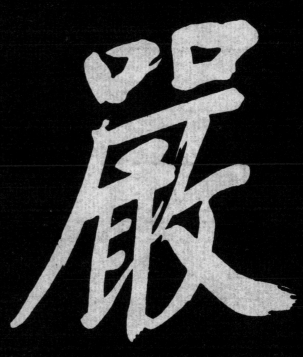

三希堂法帖

三希堂法帖

董其昌·传赞（上）

董其昌·传赞（上）

二二九九

二三〇〇

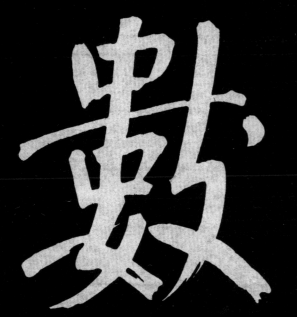
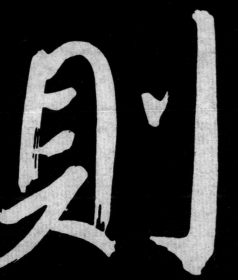

三希堂法帖

董其昌·传赞（上）

三希堂法帖

董其昌·传赞（上）

三希堂法帖

三希堂法帖

董其昌·传赞（上）

董其昌·传赞（上）

一三〇三

一三〇四

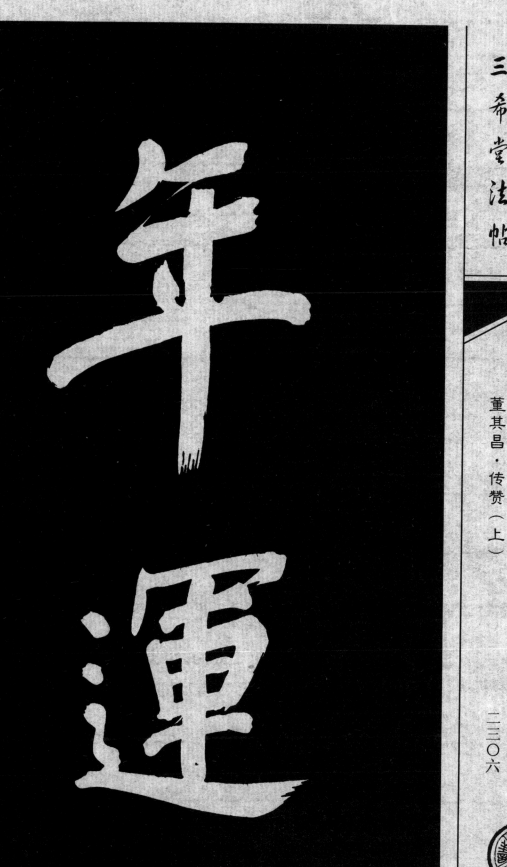

三希堂法帖

三希堂法帖

董其昌·传赞（上）

董其昌·传赞（上）

一三○五

一三○六

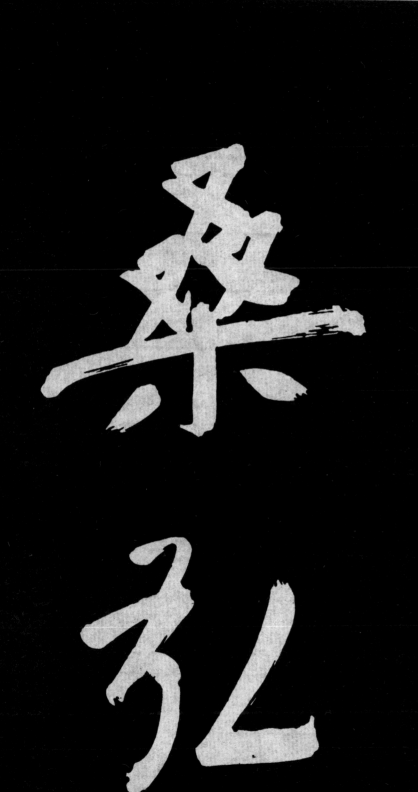

三希堂法帖

三希堂法帖

董其昌·传赞（上）

董其昌·传赞（上）

二三〇七

二三〇八

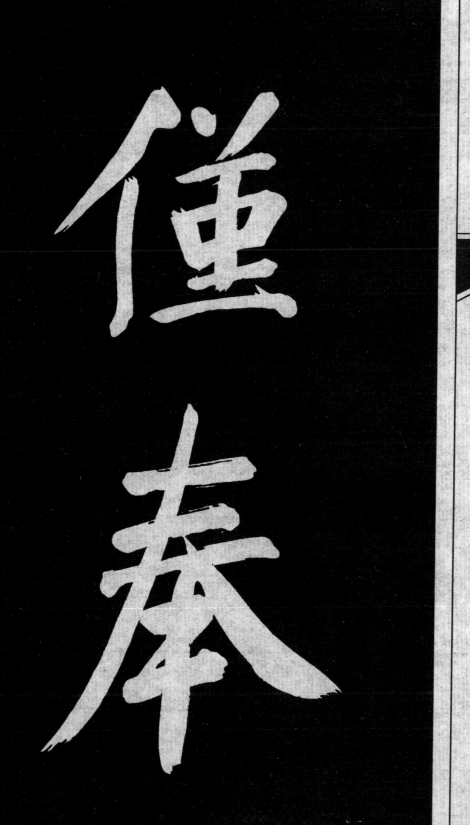

三希堂法帖
三希堂法帖

董其昌·傳贊（上）
董其昌·傳贊（上）

二三〇九
二三一〇

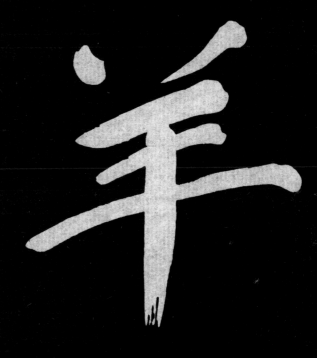

三希堂法帖

董其昌·传赞（上）

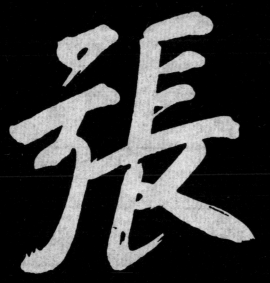

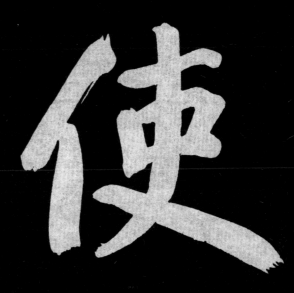

张骞　使则

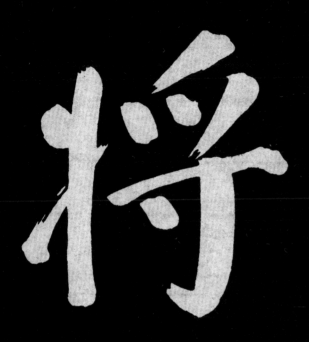

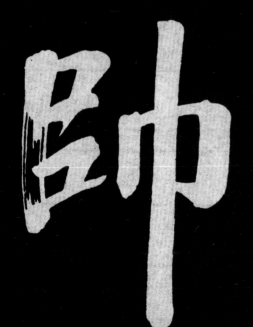

三希堂法帖

三希堂法帖

董其昌·传赞（上）

董其昌·传赞（上）

二三二三

二三二四

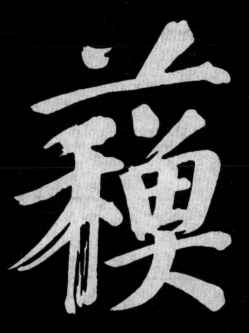

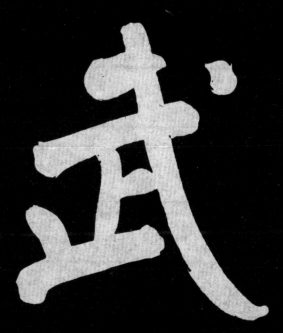

三希堂法帖

三希堂法帖

董其昌·传赞（上）

董其昌·传赞（上）

二三二五

二三二六

青霍

则衞

三希堂法帖

三希堂法帖

董其昌·传赞（上）

董其昌·传赞（上）

二三一七

二三一八

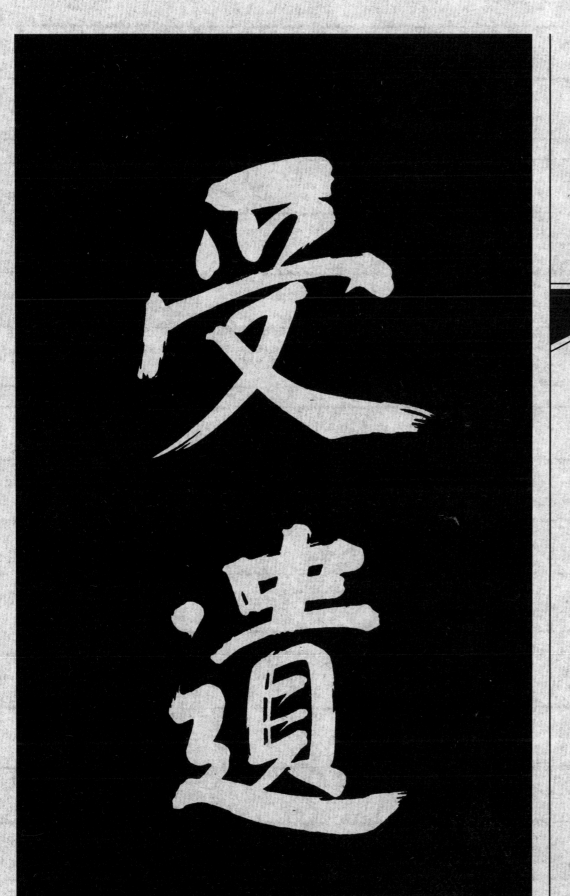

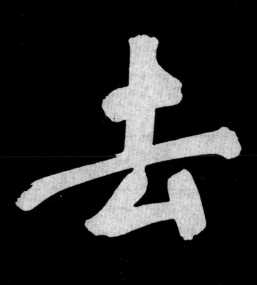

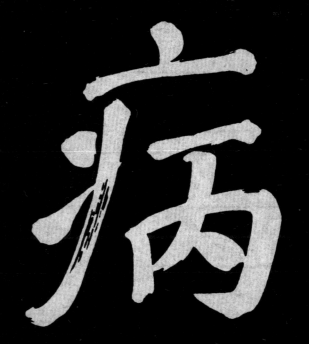

三希堂法帖

三希堂法帖

董其昌·傳贊（上）

董其昌·傳贊（上）

三希堂法帖

三希堂法帖

董其昌·传赞（上）

董其昌·传赞（上）

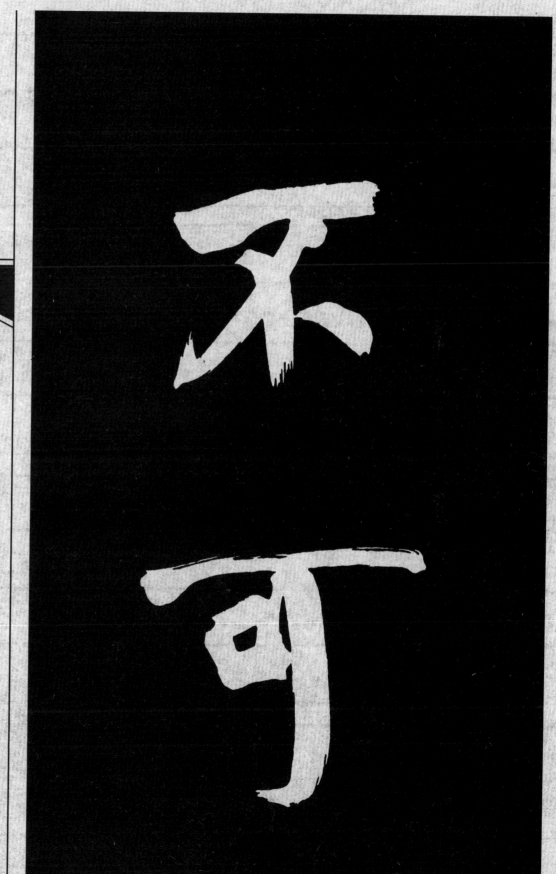

三希堂法帖

三希堂法帖

董其昌·传赞（上）

董其昌·传赞（上）

二三三

二三四

三希堂法帖

董其昌·传赞（上）

二三二五

董其昌·传赞（上）

二三二六

興造

是以

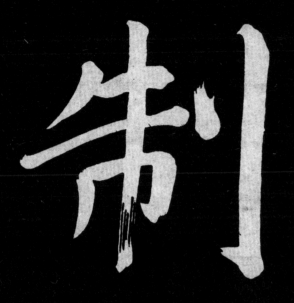

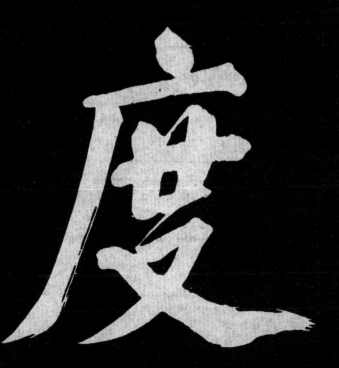

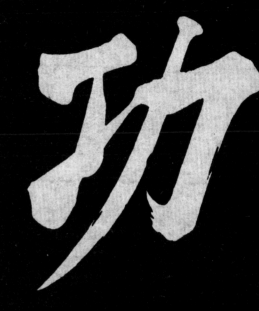

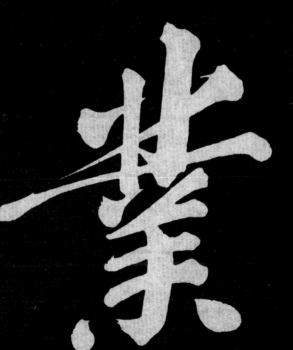

三希堂法帖　董其昌·传赞（上）

三希堂法帖　董其昌·传赞（上）

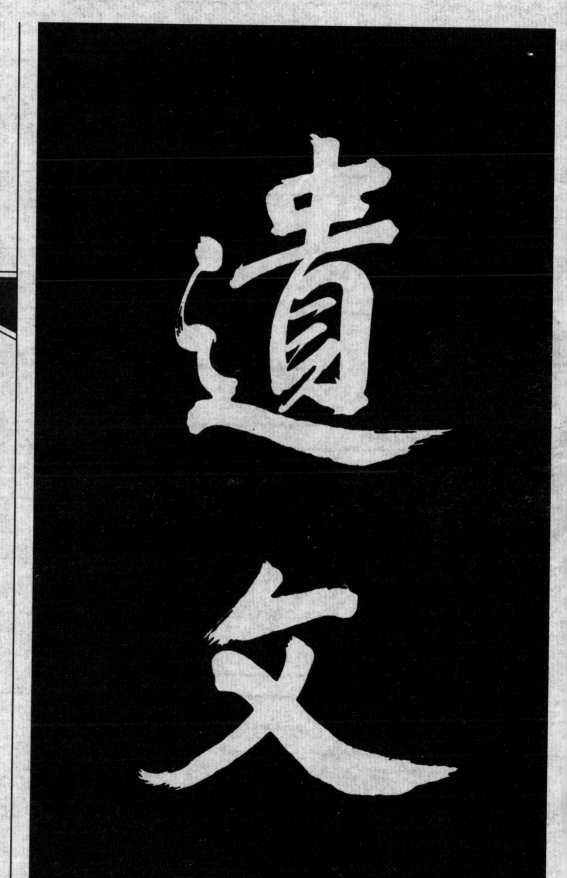

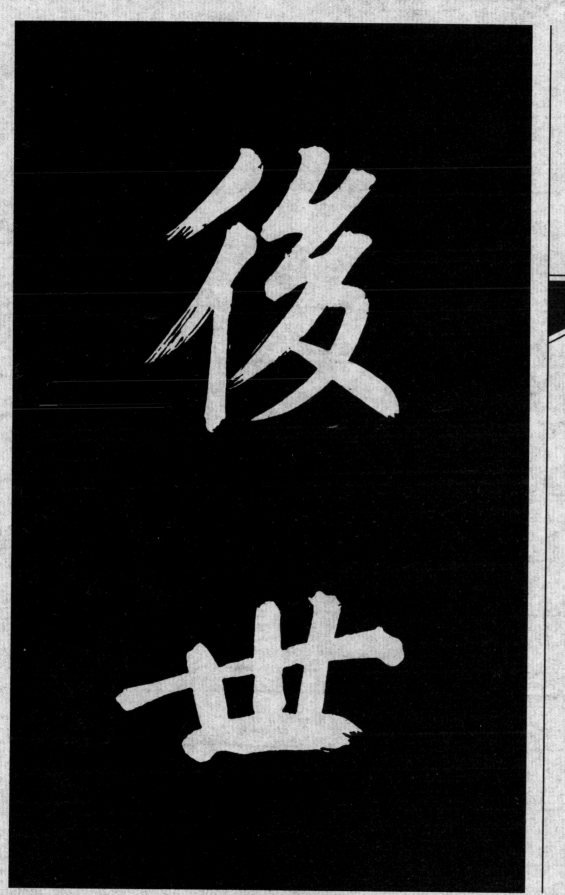

莫及

三希堂法帖

董其昌·传赞（上）

承統

孝宣

御刻三希堂石渠寶笈法帖 第三十二冊

明董其昌書

三希堂法帖
董其昌·傳贊（下）
二三三三

三希堂法帖
董其昌·傳贊（下）
二三三四

三希堂法帖

董其昌·传赞（下）

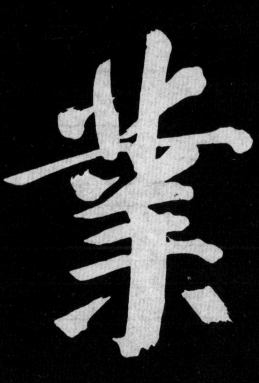
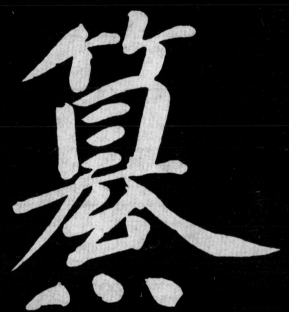

三希堂法帖

三希堂法帖

董其昌·传赞（下）

董其昌·传赞（下）

二三三七

二三三八

三希堂法帖

三希堂法帖

董其昌·传赞（下）

董其昌·传赞（下）

二三三九

二三四〇

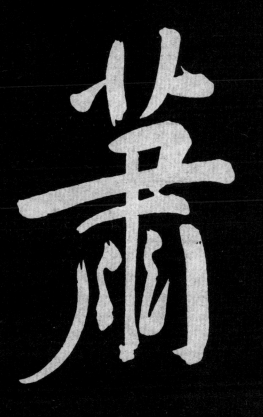
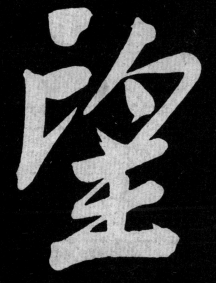
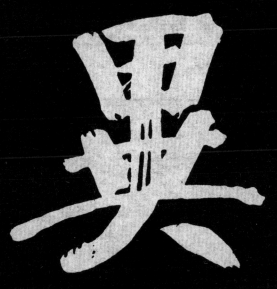

三希堂法帖

三希堂法帖

董其昌·传赞（下）

董其昌·传赞（下）

二三四一

二三四二

三希堂法帖

三希堂法帖

董其昌·传赞(下)

董其昌·传赞(下)

二三四三

二三四四

丘贺

之淇

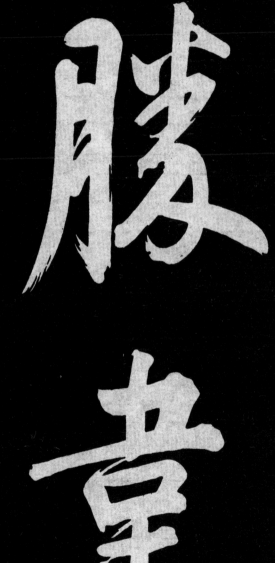

三希堂法帖

三希堂法帖

董其昌·传赞（下）

董其昌·传赞（下）

二三四五

二三四六

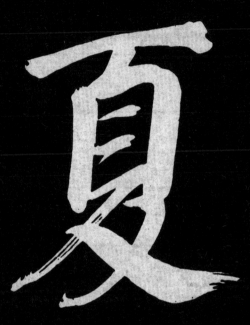

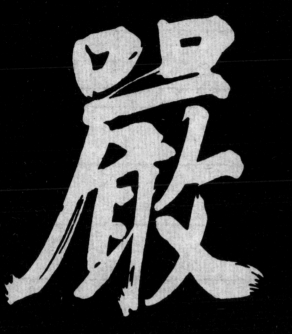

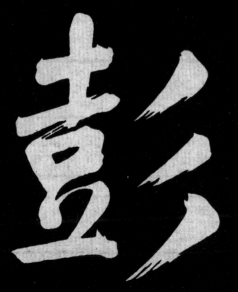

三希堂法帖

三希堂法帖

董其昌・传赞（下）

董其昌・传赞（下）

一三三四七

一三三四八

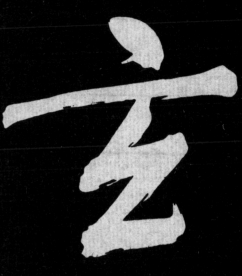

三希堂法帖

董其昌·传赞(下)

二三四九

三希堂法帖

董其昌·传赞(下)

二三五〇

三希堂法帖 董其昌·传赞（下） 二三五一

三希堂法帖 董其昌·传赞（下） 二三五二

三希堂法帖
三希堂法帖

董其昌·传赞（下）
董其昌·传赞（下）

二三五三
二三五四

三希堂法帖

三希堂法帖

董其昌·传赞(下)

董其昌·传赞(下)

章 以 父

顯將

相見則

三希堂法帖

三希堂法帖

董其昌·傳贊（下）

董其昌·傳贊（下）

二三五七

二三五八

世趙 張安

三希堂法帖
三希堂法帖

董其昌·傳贊（下）
董其昌·傳贊（下）

二三五九
二三六〇

魏相

亮國

三希堂法帖

三希堂法帖

董其昌·傳贊（下）

董其昌·傳贊（下）

二三六一

二三六二

三希堂法帖

三希堂法帖

董其昌·传赞（下）

董其昌·传赞（下）

二三六三

二三六四

三希堂法帖

三希堂法帖

董其昌·传赞（下）

董其昌·传赞（下）

二三六五

二三六六

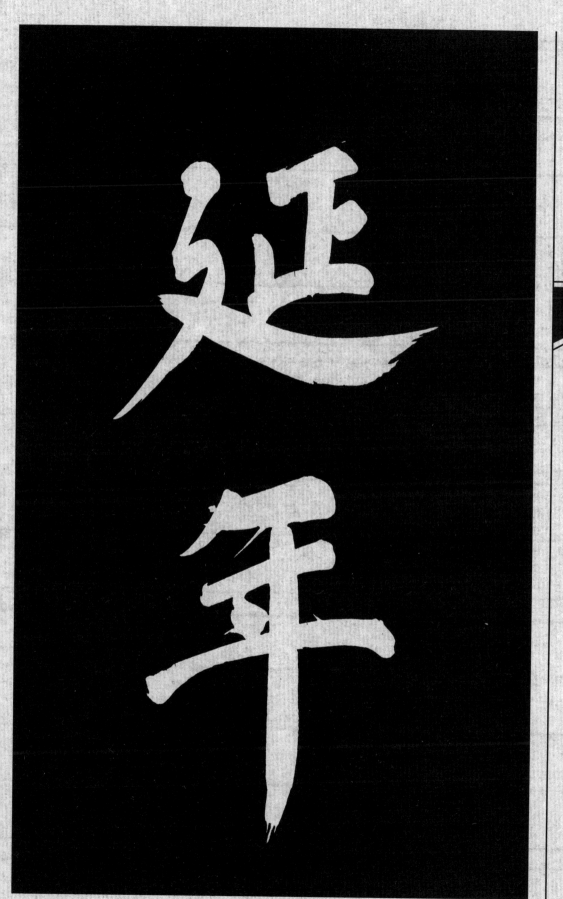

三希堂法帖
三希堂法帖

董其昌·传赞(下)
董其昌·传赞(下)

二三六七
二三六八

三希堂法帖

三希堂法帖

董其昌·传赞（下）

董其昌·传赞（下）

二三六九

二三七〇

知趙 逐鄭

三希堂法帖
董其昌·傳贊（下）
二三七一

三希堂法帖
董其昌·傳贊（下）
二三七二

三希堂法帖

三希堂法帖

董其昌·传赞（下）

董其昌·传赞（下）

二三七三

二三七四

韩信

延臣

三希堂法帖

三希堂法帖

董其昌·传赞（下）

董其昌·传赞（下）

二三七五

二三七六

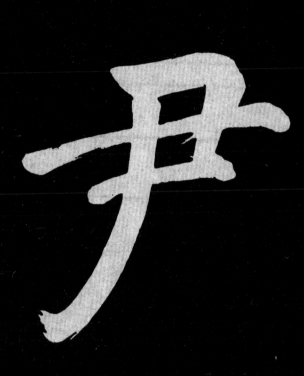

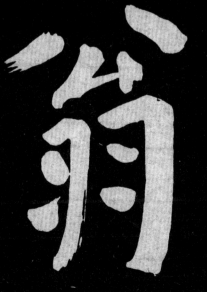

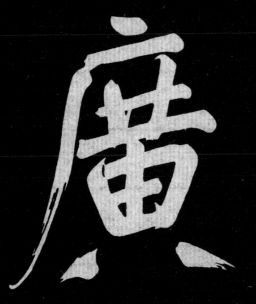

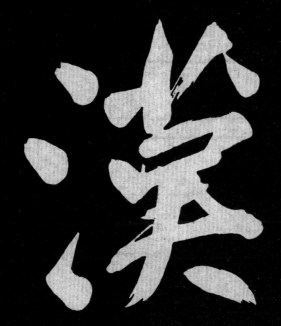

三希堂法帖

三希堂法帖

董其昌·傳贊（下）

董其昌·傳贊（下）

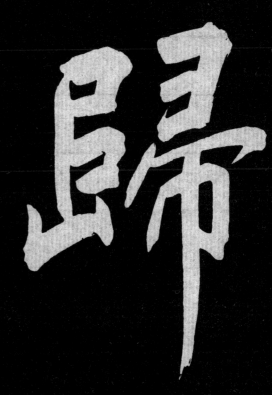

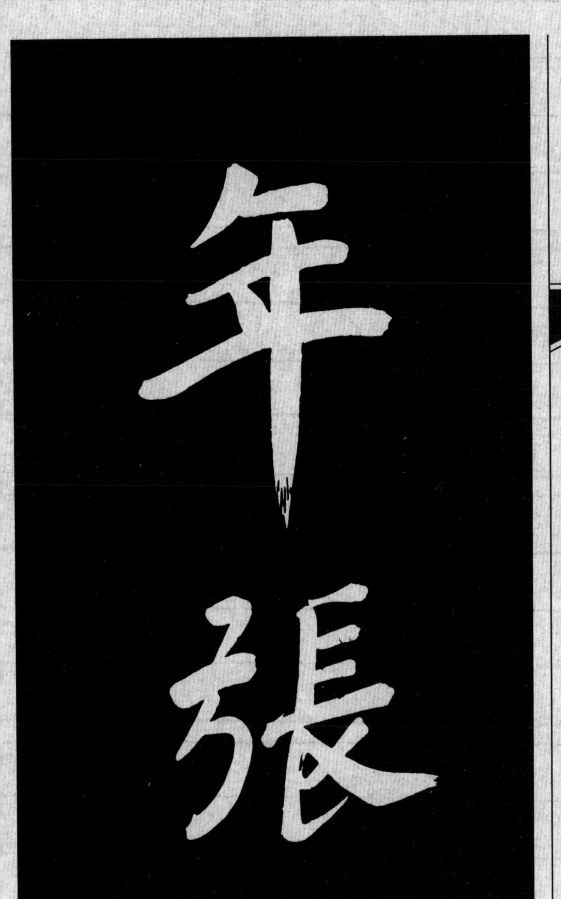
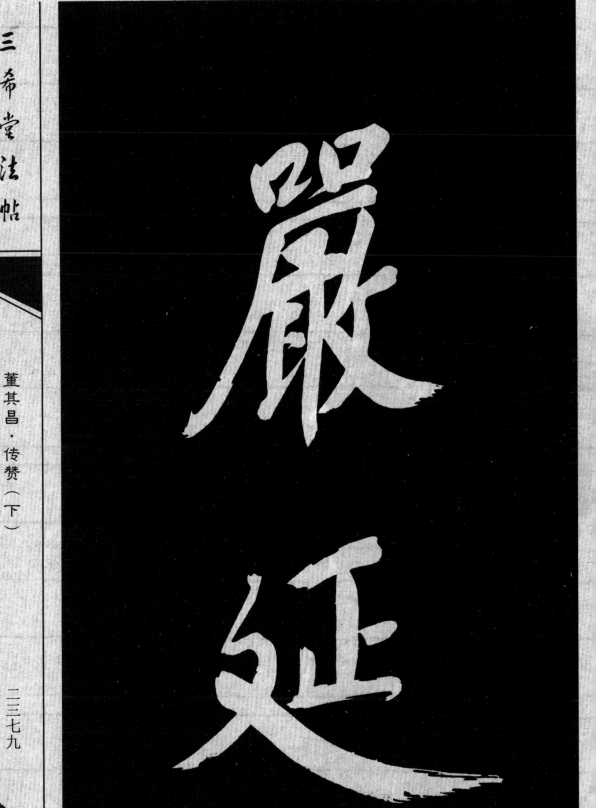

三希堂法帖

三希堂法帖

董其昌·传赞（下）

董其昌·传赞（下）

二三七九

二三八〇

三希堂法帖

三希堂法帖

董其昌·传赞（下）

董其昌·传赞（下）

二三八一

二三八二

三希堂法帖

三希堂法帖

董其昌·传赞（下）

董其昌·传赞（下）

二三八三

二三八四

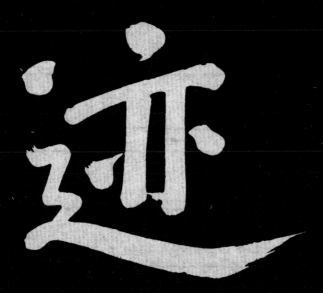
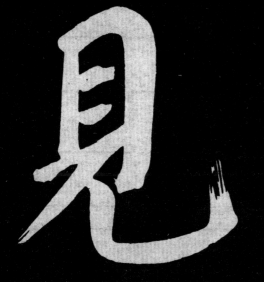
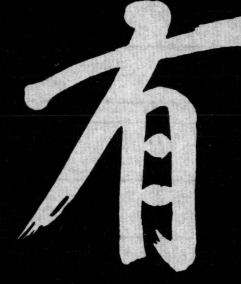

三希堂法帖

三希堂法帖

董其昌·传赞（下）

董其昌·传赞（下）

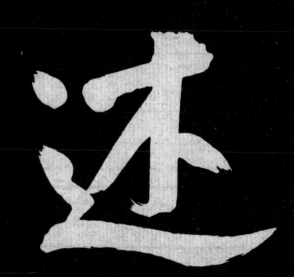

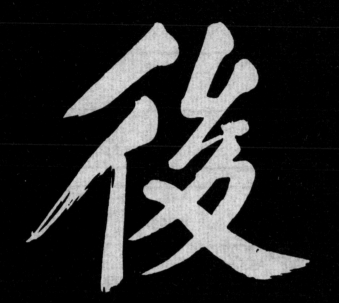

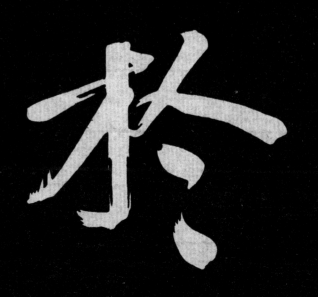

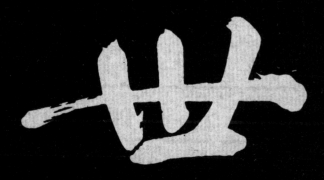

次也

三希堂法帖
三希堂法帖

董其昌·传赞（下）
董其昌·传赞（下）

二三八七
二三八八

亦其

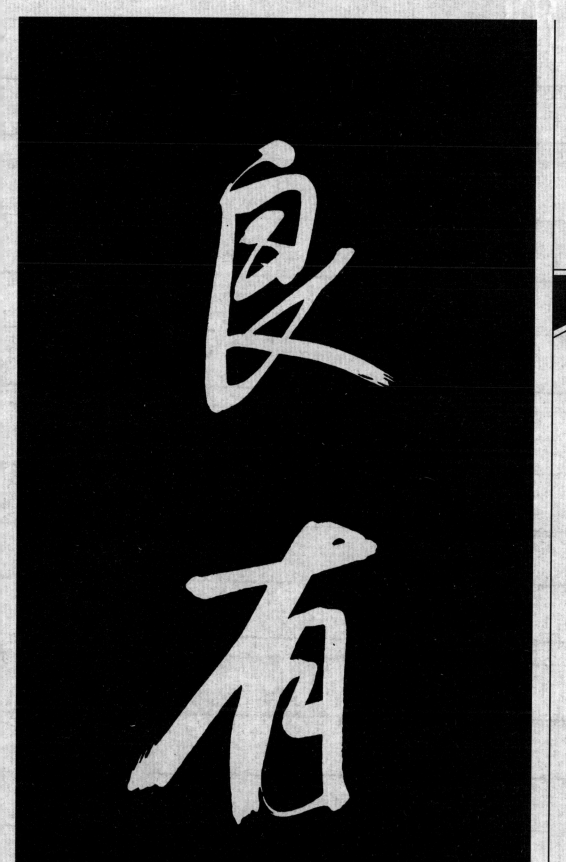
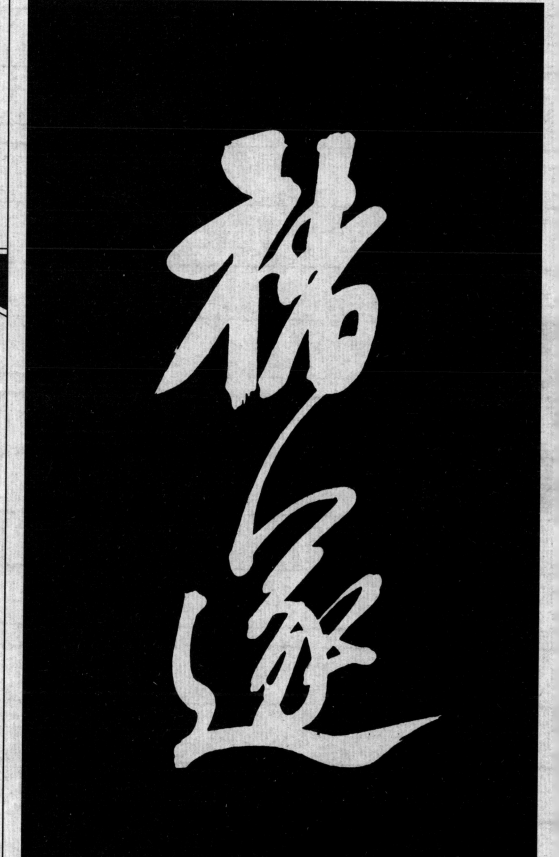

三希堂法帖
三希堂法帖
董其昌·传赞(下)
董其昌·传赞(下)
二三八九
二三九〇

三希堂法帖

三希堂法帖

董其昌·传赞（下）

董其昌·传赞（下）

二三九一

二三九二

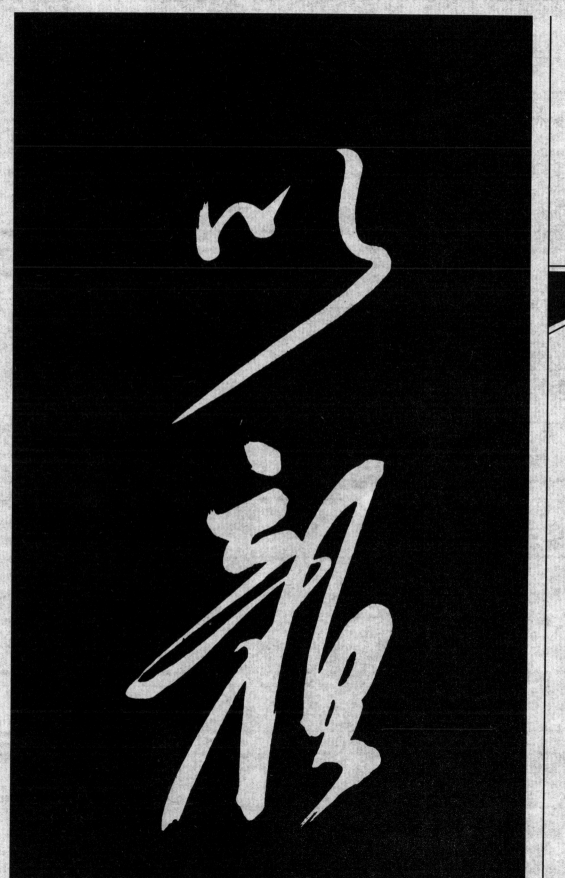

三希堂法帖
董其昌·传赞(下)
二三九三

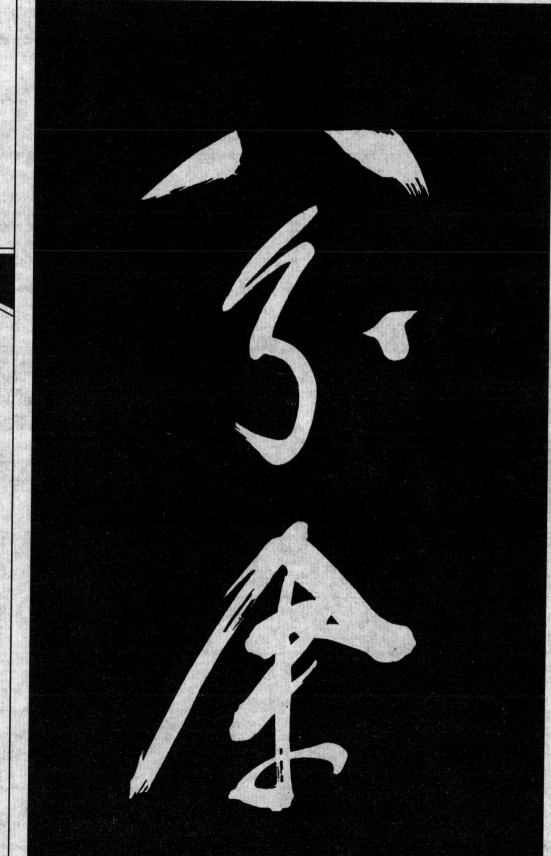

三希堂法帖
董其昌·传赞(下)
二三九四

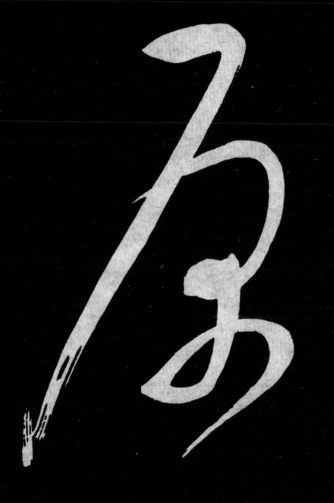

三希堂法帖

董其昌·传赞（下）

二三九五

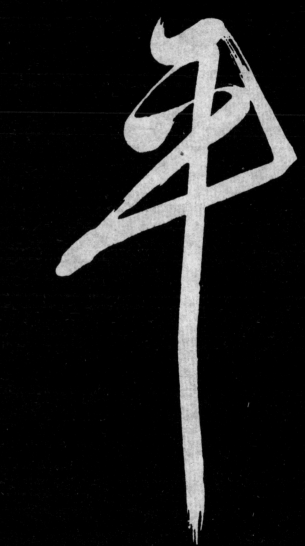

三希堂法帖

董其昌·传赞（下）

二三九六

三希堂法帖

三希堂法帖

董其昌·传赞（下）

董其昌·传赞（下）

二三九七

二三九八

三希堂法帖

三希堂法帖

董其昌·传赞（下）

董其昌·传赞（下）

二三九九

二四〇〇

三希堂法帖

三希堂法帖

董其昌·传赞（下）

董其昌·传赞（下）

二四〇一

二四〇二

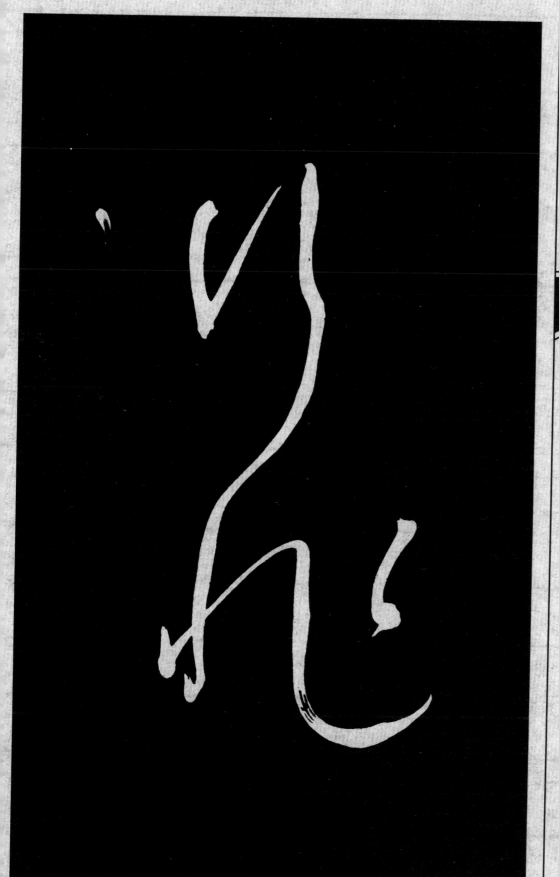
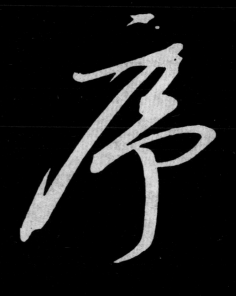

二四〇三

二四〇四

三希堂法帖

董其昌·传赞（下）

二四〇五

三希堂法帖

董其昌·传赞（下）

二四〇六

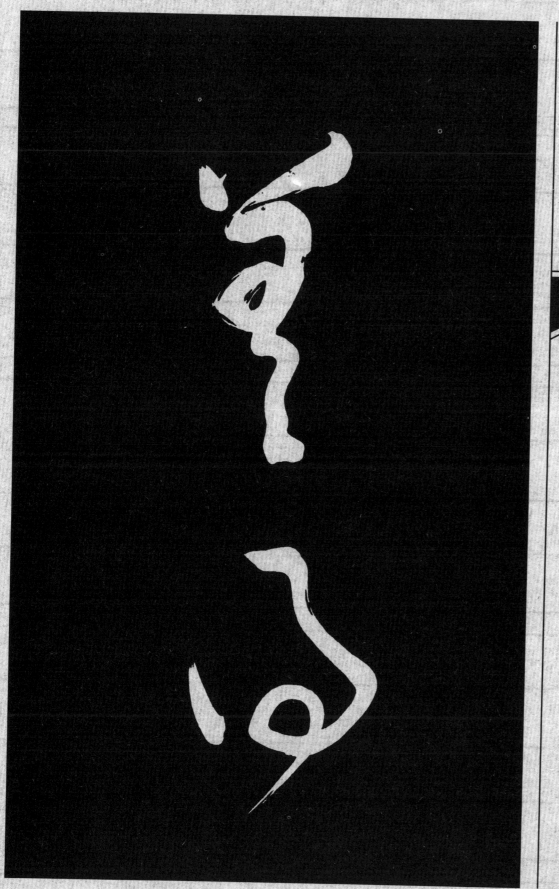

三希堂法帖

三希堂法帖

董其昌·传赞（下）

董其昌·传赞（下）

二四〇七

二四〇八

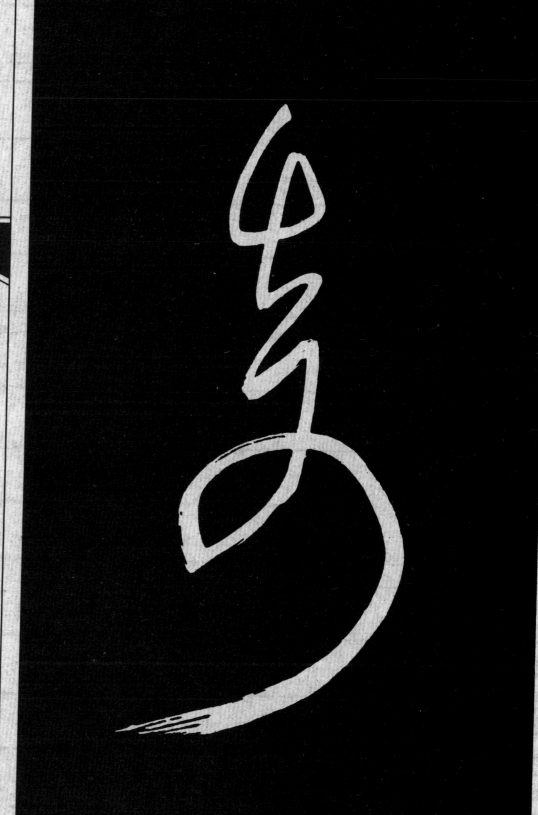

三希堂法帖

三希堂法帖

董其昌·传赞（下）

董其昌·传赞（下）

二〇九

二四一〇

三希堂法帖

三希堂法帖

董其昌·传赞（下）

梁诗正等·跋文

二四一一

二四一二

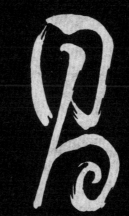

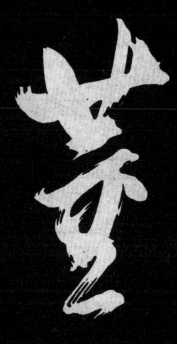

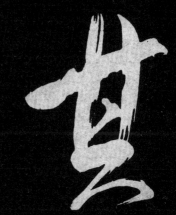

粤自篆籀易為隸楷淵源相繼代有師承然各自為家鮮克薈萃成帙唐貞觀初始彙輯鍾王書蹟至宋遂有諸法帖之刻欣後重刊續補流布蓋多我
朝文治丕昭內府所藏名人墨蹟菁華美富迴逾前代
呈上性挈羲文學貫倉史每於萬幾之暇深探八法之徵
寶翰而來雲章霞采鳳翥龍騰綜石氏而集其成追二王而得其粹又復品鑒精嚴研究周悉於諸家工拙真贗如明鏡之照纖毫莫適其形乃已出所藏名蹟令梁詩正等編為石渠寶笈一書猶
命摹王之校文人學士未由何窺非勒之貞珉不足以公天下遂
命摹諸其尤者重加編次鈎摹上石俾臨池者咸知模式於是
裒輯跋尾題識於後數葉於古今金匱石室名人題識之可考

三希堂法帖

三希堂法帖

梁詩正等・跋文

梁詩正等・跋文

收藏重印之可模者亦只存焉總為三十二冊炳炳于麟麟乎洞藝苑之鉅觀墨林之極軌也臣等竊效宋代諸法帖淳化大觀宗善乃淳化所刻僅十卷大觀太清樓續刻亦僅二十二卷題跋印璽缺焉未備今恭聞足帖帙之宮審訂之精既已超越唐宋加以

聖藻評騭辟合珠連焜燿冊府而自昔論述之片詞珍秘之偶記並得蒙

睿鑒傳美來茲書契以來寶所希觀臣等幸與校勘獲覩琳瑯識

聖天子好古勤求嘉惠來學甄陶萬世之心有加無已誠為溯正筆之本根振同文之綱篚淳化諸刻所可同年而並論哉
謹拜手稽首附識數言於末庶幾永籍

寶刻共不朽焉乾隆十有五年庚午秋七月臣梁詩正臣蔣溥臣汪由敦臣嵇璜恭跋

總理

經筵講官 太子少師協辦大學士吏部尚書 臣梁詩正

排類

和珅 王臣弘晝
和頊和 王臣弘瞻
和頎果親 王臣弘瞻
多羅慎郡 王臣允禧

三希堂法帖

三希堂法帖

梁诗正等·跋文

梁诗正等·跋文

二四五

二四六

校對

經筵講官戶部左侍郎臣嵇璜

經筵講官太子少師兵部右侍郎臣汪由敦

內閣學士兼禮部侍郎臣董邦達

戶部四川司郎中臣蔣臨

監造

內務府都虞司郎中臣清葆

內務府掌儀司員外郎臣常在

內務府都虞司員外郎臣特建

御書處監造臣鄂勒崇額

鎸刻

三希堂法帖

三希堂法帖

梁诗正等·跋文

二四七

二四八

臣宋璋

臣扣住

臣二格

臣焦林